Début d'une série de documents en couleur

MENUISIERS-IMAGIERS

OU

SCULPTEURS

DES SEIZIÈME ET DIX-SEPTIÈME SIÈCLES

A ALENÇON

PAR

M^{me} G. DESPIERRES

MEMBRE CORRESPONDANT DU COMITÉ DES SOCIÉTÉS DES BEAUX-ARTS
OFFICIER D'ACADÉMIE

PARIS
TYPOGRAPHIE DE E. PLON, NOURRIT ET C^{ie}
RUE GARANCIÈRE, 8

1892

PARIS

TYPOGRAPHIE DE E. PLON, NOURRIT ET C^{ie}

Rue Garancière, 8.

Fin d'une série de documents en couleur

MENUISIERS-IMAGIERS

ou

SCULPTEURS

Ce mémoire a été lu à la réunion des Sociétés des Beaux-Arts des départements, tenue dans l'hémicycle de l'École des Beaux-Arts, à Paris, le 10 juin 1892.

MENUISIERS-IMAGIERS

OU

SCULPTEURS

DES SEIZIÈME ET DIX-SEPTIÈME SIÈCLES

A ALENÇON

PAR

M^{me} G. DESPIERRES

MEMBRE CORRESPONDANT DU COMITÉ DES SOCIÉTÉS DES BEAUX-ARTS
OFFICIER D'ACADÉMIE

PARIS

TYPOGRAPHIE DE E. PLON, NOURRIT ET C^{ie}
RUE GARANCIÈRE, 8

1892

MENUISIERS-IMAGIERS

ou

SCULPTEURS

« Le bon accueil, Messieurs, que vous avez fait à la liste chronologique des peintres-verriers alençonnais, publiée dans votre dernier compte rendu des sessions des Sociétés des Beaux-Arts, nous engage à vous présenter, cette année, la nomenclature des menuisiers-imagiers ou sculpteurs de la fin du quinzième et des seizième et dix-septième siècles à Alençon, ainsi que le fac-simile de quelques-unes de leurs signatures.

« Nous n'inférons pas que tous les menuisiers d'Alençon étaient sculpteurs; mais, en publiant leurs noms, nous avons l'espoir que ce modeste travail facilitera les recherches et ne permettra plus d'attribuer à des inconnus les meubles sculptés, les statues et les bas-reliefs répandus en grand nombre dans la Normandie, le Perche et le Maine.

« En lisant les noms de cette pléiade de peintres-verriers, d'architectes, de menuisiers-imagiers ou sculpteurs, on est frappé de l'activité déployée jadis par tous ces travailleurs qui avaient fait d'Alençon, ville morte aujourd'hui, un foyer d'artistes. »

LISTE CHRONOLOGIQUE

DES

MENUISIERS-IMAGIERS OU SCULPTEURS

DE LA FIN DU QUINZIÈME, DES SEIZIÈME ET DIX-SEPTIÈME SIÈCLES A ALENÇON.

1. — 1444[1]. BUHERÉ (Jehan), menuisier-imagier, bourgeois d'Alençon, reçut, des trésoriers de Notre-Dame d'Alençon, « neuf livres pour ce qui lui était dû » pour le « pourpistre ». (Reg. de l'église Notre-Dame d'Alençon, Archives de l'Orne.)

Nous trouvons, le 9 janvier 1456, Jehan Buheré, imagier, époux de Katherine X[2]. (Tabell. d'Alençon.)

Il est décédé avant 1495.

2. — 1444. JOUENNE (Jehan), menuisier-imagier, toucha, en 1444, la somme de « vingt-cinq sols » pour avoir « rapareillé « lorloge de l'église Notre-Dame, faict une crouesée et [procuré] « des roës (rouetz) qui estoient usés ». (Reg. de Notre-Dame d'Alençon, Archives de l'Orne.)

Il était fils de Jehan Johenne et de Michelle X... Pour rester près de Jehan Jouenne, Michelle abandonnait à son fils, le 5 avril 1456, tous ses biens; à cette date, nous le trouvons marié à Jehanne X... (Tabell. d'Alençon.)

Jehan Jouenne, menuisier-imagier, était aussi sculpteur sur pierre, comme nous le montre l'acte suivant : « Le 13 janvier 1501, « Perrin Marette, de la paroisse de Saint-Elyer (Orne), bailla et « alloua à Jehan Jouenne ung sien fils nommé Jehan, du jour de « la saint Blays prochainement venant, en deux ans revoluz, pour « luy monstrer et apprendre à son pouvoir son *mestier de en pierre* « *blanche et de menuserie;* pendant lequel temps ledit Jouenne « sera tenu fournir de boire, manger, coucher, *davantiaulx de*

[1] Les dates qui précèdent les noms de ces artistes sont celles où nous trouvons indiquée pour la première fois dans les livres la profession de chacun d'eux.

[2] Les notaires négligeaient souvent, aux quinzième et seizième siècles, de mettre dans les actes les noms de famille.

« *cuir blanc* pour son mestier. Es présence de Guillaume Mabon. »
(Tabell. d'Alençon.)

Les menuisiers-imagiers travaillaient donc à Alençon le bois et la pierre blanche.

Est-ce le ciseau de Jehan Jouenne qui a entaillé la pierre des quatre statues placées en 1508 au milieu des décorations du portail de l'église Notre-Dame?

Il est décédé après 1510.

3. — 1498. PRIER (Jehan), menuisier, bourgeois d'Alençon, témoin, le 14 mars 1498, dans un acte de Thomas Buheré. (Tabell. d'Alençon.)

4. — 1501. CHEVALIER (Jehan), menuisier, bourgeois d'Alençon, marié à Marguerite X..., vendit, le 5 octobre 1501, une pièce de terre à Guillemyn Loret, frère de mère de Jehan Chevalier. (Tabell. d'Alençon.)

5. — 1501. TELLIER (Guillaume), menuisier, bourgeois d'Alençon, s'engageait, le 25 octobre 1501, à verser à « maistre Léonard Lerouillé quarante sols de rente ». (Tabell. d'Alençon.)

6. — 1502. PISSOT (Robin), menuisier-imagier, bourgeois d'Alençon, fils de Robin Pissot et de Guillemyne sa première femme, achetait de « Jacques Letessier, le 24 novembre 1502, trente sols de rente ». — Le 20 février 1521, « Robin Pissot, « menuysier, confessait avoir vendu, à maistre Guillaume Dava-« rant, advocat, ung buffet ou armoire à pens, à deux liètes « (tiroirs), deux guichets (portes), de la façon et taille d'ung quy « est audit Pissot chez Isaac Langlois; et bailler ledit travail « dedans Pasques prochainement venant et ce pour la somme de « quatre livres dix sols ». (Tabell. d'Alençon.)

Le 2 février 1529, il prenait comme apprenti pendant deux années Jehan de Bonvoust, fils de Guillaume, « pour lui monstrer son mestier en toutes choses », et, en 1533, le 25 novembre, il prenait « pour troys ans Estienne Fourmy ». Le contrat d'apprentissage fut passé en présence de « Guillaume de Neauphle et de Jehan Chesnel, maistres menuisiers ».

En 1531, le 25 juillet, les trésoriers de Notre-Dame d'Alençon commandaient à Robin Pissot les stalles et la clôture du chœur de cette église.

La clôture était faite de « penneaulx à Myrouères emboutez à

« angles moulés à mode d'antique et lozanges, le tout orné de
« frizes à jours et revêtu de coupes d'antique ». Robin Pissot
devait mettre au-dessus des deux portes de la clôture « deux
« grosses pièces de boys de la largeur desdites portes ornées d'une
« frize, et de deux anges portant telles armoiries qu'il plaira à
« M^{rs} adviser¹ ».

Le travail fut sans doute terminé au mois de janvier suivant, car, le 3 janvier 1531, Robin Pissot payait à Jehan Chesnel, aussi menuisier, la somme de quinze sols deux deniers « à cause de « besongne faicte de son mestier de menuysier, et soixante sols à « Mathurin Boullemain, menuysier, en présence de Jehan Richard « et Collin Lenaing, menuisiers ». (Tabell. d'Alençon.)

Le 6 février 1531, Robin Pissot payait encore à « Gilles « Thullant, tavernier, gendre de Mathurin Roullées, la somme « de quatre livres dix sols à cause de dépenses faictes par « ses serviteurs, des denrées de la dite taverne ». (Tabell. d'Alençon.)

Notre artiste, on le voit, s'était adjoint bon nombre d'ouvriers pour exécuter plus promptement ce travail. [Serviteur est synonyme ici de compagnon menuisier.]

Travailleur actif, maître menuisier recherché, telles sont les épithètes qui conviennent à Robin Pissot. Notre artiste devait en plus avoir un certain fonds d'instruction, car, s'il se présente à nous tour à tour près de son établi comme décorateur et éducateur, nous le voyons aussi quitter ses « davantiaulx » pour se costumer en acteur dans les représentations de *Mystères* créées à Alençon sous son instigation².

Robin Pissot avait épousé Renée Torchon : cinq enfants naquirent de ce mariage, trois garçons et deux filles. Il fit de ses fils d'habiles menuisiers-imagiers, comme nous allons le voir aux noms des artistes de la deuxième moitié du seizième siècle.

Robin Pissot, menuisier-imagier, était décédé avant le 30 dé-

¹ Ce marché a été publié en entier dans les *Documents concernant l'église Notre-Dame d'Alençon, Compte rendu des Sociétés des Beaux-Arts*, 1890.

² *Construction d'un théâtre à Alençon et représentations de Mystères de 1520 à 1545*; autre mémoire que nous vous présentons à cette même session, 1892.

cembre 1546; il exerça donc sa profession pendant près de cinquante ans à Alençon, où il est mort.

Il signait :

7. — 1506. BOUROCHE (Pierre), menuisier, bourgeois d'Alençon, reçut des trésoriers de l'église Notre-Dame, pour les années de 1506 à 1508, la somme de « cent sols six deniers pour menus ouvraiges de son mestier » ; en 1514, douze deniers pour avoir « rabillé la chère ».

La chaire à cette époque était en bois; celle que l'on voit aujourd'hui ne fut construite qu'en 1536; elle est en pierre sculptée.

La date de la mort de Pierre Bouroche, marié à Katherine Lemoigne, est antérieure au 28 juin 1545. (Tabell. d'Alençon.)

8. — 1508. BARRIER (Jehan), menuisier, bourgeois d'Alençon, témoin dans un acte du 27 novembre 1508. (Tabell. d'Alençon.)

9. — 1521. DE LA MARC (Guérin), menuisier, bourgeois d'Alençon, maître garde des chartres du métier de menuisier, administrateur de la confrérie de Notre-Dame de Pitié, reçut, le 13 février 1521, de « Jehan Fortin », aussi menuisier, pour sa réception comme maître dans la corporation des menuisiers d'Alençon, la « somme de dix livres quinze sols ».

Au mois de juillet 1536, Guérin de La Marc, menuisier, et Jehanne, sa femme, vendirent à Jehan Des Loges, sieur de Chauvigny, une pièce de terre et, le 9 janvier 1547, 14 sols de rente à Antoine Lecomte, notaire royal. (Tabell. d'Alençon.)

10. — 1521. FORTIN (Jehan), menuisier, demeurant à Alençon, fut « obligé de payer quinze sols » pour avoir « besoigné et vendu « denrées de son mestier de menuysier, ce qu'il ne pouvait faire « obstant qu'il n'est maistre juré du dit mestier, et par le don de « dix livres qu'il faict à la confrérie de Nostre-Dame de Pitié; « Guérin de La Marc et Robin Champfailly, maistres gardes des « chartres du mestier de menuysier en ceste ville d'Alençon et « forsbourgs d'icelle, et administrateurs de la confrérie de Nostre-

« Dame de Pitié, reconnaissent : qu'il pourra dorénavent besongner
« en ceste ville et faire comme les aultres maistres ». (Tabell.
d'Alençon, le 13 février 1521.)

Jehan Fortin et Blaise sa femme vendirent, le 28 avril 1537, à
Guy Cormier, docteur en médecine, une pièce de terre. Il était
encore présent à un mariage le 26 octobre 1552.

11. — 1521. CHAMPFAILLY (Robin), maître menuisier, bourgeois
d'Alençon, garde des chartres du métier de menuisier, administrateur de la confrérie de Notre-Dame de Pitié le 13 février 1521,
est encore désigné dans un acte du 21 mai 1554. (Tabell.
d'Alençon.)

12. — 1523. BLONDEL (Gilles), menuisier, bourgeois d'Alençon,
témoin dans un acte du 15 décembre 1523. Il vendit à Richard
Morel, arbalétrier, le 30 août 1525, une petite maison sur la rue
aux Belles-femmes. (Tabell. d'Alençon.)

13. — 1523. GRUEL (Robert), menuisier-imagier, bourgeois
d'Alençon, témoin dans un acte du 28 août 1523. (Tabell. d'Alençon.)

Il signait :

14. — 1524. LEROY (Gilles), maître menuisier, bourgeois
d'Alençon, natif de Villeroy, diocèse de Sens, promit de payer
« quatre sols » à Jehan Bouju, le 25 mars 1524, pour « vendicion
de denrées ».

Il prit comme apprenti pour trois ans, le 25 août 1531, Jehan et
Robin Renoul.

15. — 1529. NEAUPHLE (Guillaume DE), menuisier, bourgeois
d'Alençon, témoin au contrat passé entre Robin Pissot, maître
menuisier, et Jehan Bouvoust, son apprenti, le 2 février 1529.

16. — 1529. BONVOUST (Jehan), menuisier, bourgeois d'Alençon, fils de Guillaume, de la paroisse de Chenay, apprit son état chez Robin Pissot, menuisier-imagier, le 2 février 1529.

17. — 1529. CHESNEL (Jehan), maître menuisier, bourgeois d'Alençon, présent à l'engagement de Jehan Bonvoust avec Robin Pissot; il reçut, le 3 janvier 1531, de Robin Pissot la somme de « quinze sols deux deniers à cause de besongne faite de son mes-« tier de menuysier ». Robin Pissot commençait à exécuter à cette date les stalles et la clôture du chœur de l'église Notre-Dame; il est probable que Jehan Chesnel fut au nombre des maîtres employés pour la confection de cet important travail.

18. — 1530. LORET (Jehan), menuisier, témoin le 16 octobre 1530. (Tabell. d'Alençon.)

19. — 1530. CORMIER (Jacques), menuisier, bourgeois d'Alençon, fils de Jehan Cormier et de Mariette Chevalier, acquit, le 18 janvier 1530 et le 13 juin 1535, des rentes et la part de Jehanneton Cormier, sa sœur, femme de André Lebugle.

Il épousa Robine Daroust; sa mort est antérieure au 22 juin 1551; à cette date, son fils Jehan Cormier, aussi menuisier, demeurant paroisse Saint-Claude (près Blois), « évêché de Chartres », vendit sa part d'héritage à François Tripuel, époux de Françoise Cormier, sa sœur. (Tabell. d'Alençon.)

20. — 1531. RENOUL (Robert appelé aussi Robin), menuisier, bourgeois d'Alençon, apprit l'état de menuisier, chez Gilles Leroy, le 25 octobre 1531. Il était fils de Thomas Renoul et de Guerine X. Il est décédé avant le 5 novembre 1579, date du contrat de mariage de son fils.

21. — 1531. RENOUL (Jehan), menuisier, frère du précédent, apprit aussi son état de menuisier chez Gilles Leroy, le 25 octobre 1531. (Tabell. d'Alençon.)

22. — 1531. BOULLEMAIN (Mathurin), menuisier, reçut « soixante « sols, de Robin Pissot, le 3 janvier 1531, pour besongne faite de « son métier de menuisier ».

23. — 1531. JULLIOTTE (Jehan), menuisier-imagier, bourgeois d'Alençon, exécuta, le 5 juin 1531, avec Guillaume Gruel, menuisier-imagier, son beau-frère, pour l'église de Pacé, deux statues; l'une devait représenter un évêque, et l'autre saint Pierre. Les trésoriers de l'église, messire Jehan Roullées, curé, Blais Bigot,

paroissien de Pacé[1], s'engageaient à lui amener et lui fournir *la pierre* nécessaire pour son travail ; Jehan Julliotte en retour s'obligeait « à faire, tailler, insculpter, et accoustrer le plus magnifique-
« ment que faire se pourra les deux statues qui devaient être pla-
« cées des deux costés du grand autel[2] ».

Il existe encore à l'église de Pacé deux statues placées des deux côtés du grand autel, comme devaient l'être celles qu'avait exécutées Jehan Julliotte. Elles représentent les deux patrons de l'église, saint Pierre et saint Latuin.

La statue de saint Latuin a dû être refaite ; elle est en bois assez grossièrement sculpté. Celle de saint Pierre, au contraire, est d'un beau modelé, la tête très finement découpée ne manque pas d'expression ; tout dans cette dernière composition dénote une œuvre en *pierre sculptée* du seizième siècle.

Le 7 février 1533, Jehan Julliotte, menuisier, s'obligea envers François Chesnel « à luy faire ung banc à dossier de haulteur du
« Charlit estant en la salle du dit Chesnel, lequel banc sera en
« coing pour remplir le coing entre la crouezée et la cheminée de
« la dite salle. Le dit banc sera faict de penneaulx emboutez avec
« couronnements à balustres ; item une table à tréteaulx emboutez,
« ung banc ; le tout rendu dedans Pasques prochainement venant. »
(Tabell. d'Alençon.)

En 1534, le 13 mai, il prit comme apprenti, pour deux ans, Jehan de Valande, de Montigny (Sarthe) ; il devait pendant ce laps de temps lui apprendre son « mestier de menuysier en toute chose ».

Jehan Julliotte, menuisier-imagier, marié à Michelle Gruel, fille de Pierre Gruel et de Rauline Roulland, était décédé avant le 31 juillet 1559, date du mariage de l'une de ses filles.

24. — 1531. GRUEL (Guillaume), menuisier-imagier, bourgeois d'Alençon, fils de Pierre Gruel, bourgeois d'Alençon, et de Rauline Roulland, exécuta avec Jean Julliotte, menuisier-imagier, son beau-frère, deux statues commandées le 5 juin 1531. Il loua de Nicolas Chaignard, avocat, une maison appartenant à René Pilloys, composée de boutique, chambre, salle, cour, jardin, îles situés sur la grande Rue. (Tabell. d'Alençon, le 13 janvier 1533.)

[1] Pacé, commune de l'arrondissement d'Alençon (Orne).
[2] Nous avons donné cet acte dans le *Compte rendu des Sociétés des Beaux-Arts*, 1890 (*Documents concernant l'église Notre-Dame d'Alençon*).

Il était associé avec Jehan Julliotte, ainsi que nous le montre la location de leur maison et une quittance du 30 septembre 1531, remise à « Messire Jehan Roullées, curé de Pacé, lequel Guil- « laume Gruel, menuisier-imagier, se faisant fort de Jehan « Juliotte, aussi menuisier-imagier, ont acquitté le dit curé de « tout ce qu'ils on faict ensembles jusqu'à ce jour ». (Tabell. d'Alençon.)

En 1539, le 12 décembre, Guillaume Gruel avait comme apprenti ou ouvrier François Lerichomme dont il répondait.

Guillaume Gruel, l'aîné, menuisier-imagier, épousa Robine Savigny, de laquelle il eut six enfants.

Il est décédé avant le 6 juin 1565, et, le 7 mars 1568, Laurens Perier et Alizon Gruel sa femme « baillèrent à Daniel Rabelin, « menuisier, et Perronne Gruel, sa femme, les maisons, logis, « jeu de paulme, appelé le *Jeu Gruel*, cours, jardins, le tout « venant de la succession de feu Guillaume Gruel, père des dites « femmes ; y compris le charlit et banc à dossier qui est au dit « logis, situé paroisse de Monsort, joignant par un endroit les « Ruelles Sainte-Catherine, par aultre le Champ du Roy et les « hoirs Brisson, par aultre le chemin tendant de la Belle Croix au « Gué de Gaines ». (Tabell. d'Alençon.)

Il signait :

25. — 1531. RICHARD (Jehan), menuisier, bourgeois d'Alençon, témoin dans un acte du 3 juin 1531 concernant Robin Pissot.

26. — 1531. LENAING (Colin), menuisier, bourgeois d'Alençon, présent à un acte du 3 janvier 1531. Il vendit, le 18 avril 1545, à « discrète personne Messire Pierre Danay, prestre, curé de Saint- « Hilaire-lès-Rouen, une pièce de terre située paroisse de Chenay » (). (Tabell. d'Alençon.)

Il était encore vivant en 1550.

27. — 1532. CHAMPFAILLY (Pierre), menuisier, demeurait à Courteille (faubourg d'Alençon). Il vendit, le 16 mai 1532, à Michel

Petit, frère d'Hélène Petit sa femme, une pièce de terre. (Tabell. d'Alençon.)

28. — 1533. Fourmy (Estienne) s'engagea comme apprenti menuisier, le 25 novembre 1533, chez Robin Pissot. (Tabell. d'Alençon.)

29. — 1535. Gruel (Guillaume), menuisier-imagier, fils de Pierre Gruel et de Rauline Roulland, frère de Guillaume Gruel l'aîné, menuisier-imagier, vendit, le 17 juin 1550, à « Mes- « sire Antoine Gruel, prêtre, son frère, ce qui lui revenait de la « succession de feu Pierre Gruel son père ».

Il signait :

30. — 1535. Laisné (Mathurin), menuisier, bourgeois d'Alençon, ratifia, le 13 mars 1535, une vente faite par Jehanne sa femme. (Tabell. d'Alençon.)

31. — 1536. Grudé (Robert), menuisier, bourgeois d'Alençon, marié à Léonarde Savigny, acquit, le 16 mars 1536, de Guillaume Clouet, une pièce de terre.

Il est décédé vers 1557. Il signait :

32. — 1537. Leroy (Étienne), menuisier, natif de Gèvres (Mayenne), demeurant à Alençon, acheta, le 21 janvier 1537, une maison. Le 20 avril 1554, « Estienne Leroy, menuisier, bourgeois

« d'Alençon, et Katherine Pissot, sa femme, vendirent à Jacques
« Pissot, menuisier, frère de la dite femme, la somme de soixante
« sols de rente ». (Tabell. d'Alençon.)

33. — 1537. FOURMENTIN (Jehan), menuisier, bourgeois d'Alençon, épousa Mariette Dibon. Il vendit, le 16 mai 1537, à « Messire
« Richard Auvray, prêtre, administrateur de la confrérie de M. Saint
« Nicolas, vingt-quatre sols de rente ». (Tabell. d'Alençon.)

Il est décédé avant le 20 janvier 1555.

34. — 1539. LERICHOMME (François), menuisier, bourgeois d'Alençon, fils de Jacques Lerichomme et neveu de Messire Jehan Lerichomme, organiste à l'église Saint-Léonard d'Alençon, en 1498, épousa, le 9 novembre 1539, Marie Regnard. Le contrat fut passé en présence de Guillaume Gruel, « maître du dit Leri-
« chomme ». Il prit comme apprenti, le 14 février 1553, pour trois ans, Pierre Laisné; l'engagement est ainsi conçu :

« Devant les tabellions d'Alençon, furent présents : Pierre Laisné,
« fils de Pierre Laisné, demeurant au lieu de la Rivière, paroisse
« de Sougé-le-Ganeron (Sarthe), et François Lerichomme, du
« mestier de menuysier, bourgeois d'Alençon, ont faict ce qui
« s'ensuit c'est assavoir : que le dit Laisné s'est alloué avecques le
« dit Lerichomme, pour le temps de troys ans, commençant le
« 1er mars prochain, promettant de servir fidèlement et loyalement
« le dit Lerichomme en son dit mestier, et en toutes ses affaires
« licites et honnêtes au mieulx qu'il pourra durant le dit temps;
« par le moyen que le dit Lerichomme, s'est obligé monstrer et
« apprendre son dit mestier de menuisier, au dit Laisné, le four-
« nir d'oustils et de besongne, mesmement le loger, nourrir,
« chauffer et coucher tout ainsi que l'on a bonne coustume faire,
« sans estre subject le dit Lerichomme de bailler aucuns accous-
« trements ni souliers au dit Laisné, qui pour avoir raison du dit
« alleu, s'est libéralement accordé payer six escus sols valant treize
« livres seize sols tournois dont le dit Lerichomme s'est tenu con-
« tent. Présents Laurent Besnard et Robin Champfailly. » (Tabell. d'Alençon.)

35. — 1539. LESIMPLE (Jacques), menuisier, bourgeois d'Alençon, reçut, le 19 avril 1539, de Guillaume Bérard, « victrier, la
« somme de soixante et ung sols pour vendition d'un buffet
« volant ». (Tabell. d'Alençon.)

36. — 1543. MERCIER (Jehan), menuisier, bourgeois d'Alençon, fils de Jacques Mercier, menuisier d'Alençon, et de Marie Chrétien, épousa, le 16 septembre 1543, Jacquine Thouars, et, en 1547, le 2 juillet, Olive Boudier. (Tabell. d'Alençon.)

37. — 1546. PISSOT (Jacques), menuisier, bourgeois d'Alençon, fils de Robin Pissot, menuisier-imagier, et de Renée Torchon, épousa Catherine de Mongoubert avant le 30 décembre 1546; à cette date, nous le trouvons acquéreur d'une maison sise rue de la Juiverie. — Jacques Pissot prit comme apprenti, le 28 août 1554, pour quatre années, Julien Bois Mallet de Hellou (Orne), lui enseigna son métier de menuisier « y compris l'apprentissage « d'assembler ».

Il est décédé avant le 18 août 1576; sa signature était

38. — 1546. PISSOT (Robin), menuisier, bourgeois d'Alençon, frère du précédent, fit échange avec Olivier Clouet et Étienne Leroy, menuisier, ses beaux-frères, le 20 août 1561; plus tard il habita le Mesle-sur-Sarthe.

Il signait de deux manières d'abord :

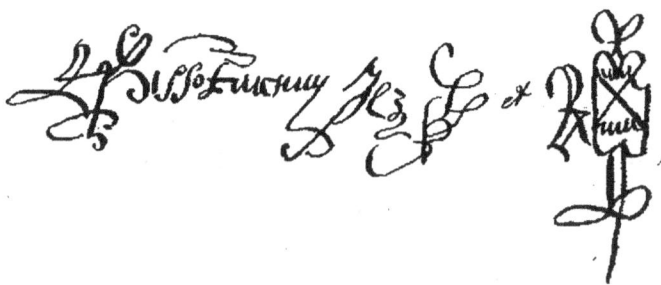

39. — 1546. PISSOT (Guillaume), menuisier-imagier, tourneur, bourgeois d'Alençon, frère du précédent, époux de Perrine Bigot dès 1543, ratifia, le 19 juillet 1547, l'autorisation donnée par Jacques et Robin Pissot, ses frères, de retirer deux pièces de terre vendues par Robin Pissot leur père.

Il prit en apprentissage, le 1ᵉʳ octobre 1554, Collas Séguret, pour quatre années, pour lui montrer « le mestier de menuisier y « comprins l'aprentissage d'assembler, tourner au tour et faire « toutes sortes de moulures d'antique le mieulx qu'il luy sera pos- « sible ». Un an plus tard, Guillaume Pissot et Collas Séguret, d'un commun accord, se dégagèrent, « avec la liberté laissée au « dit Séguret de travailler ou bon lui semblera ». (Tabell. d'Alençon.)

Guillaume Pissot est mort avant le 12 mars 1565; il signait :

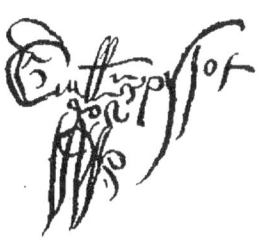

40. — 1547. CHESNEL (Macé), menuisier, bourgeois d'Alençon, marié à Vincente Louvel, acheta, le 12 juillet 1547, une maison rue de la Juiverie, et, le 19 mars 1548, un jardin ruelle des Poulies.

41. — 1549. GRAFFARD (Jehan), menuisier, bourgeois d'Alençon, fils de Jehan, « prit part aux lots faits, le 10 janvier 1549, des « biens de Gillot Pillon et de Marguerite Troussard, père et mère « de Jehanne Pillon sa mère ». En 1564, le 27 juillet, il se fixa au Mesle-sur-Sarthe. (Tabell. d'Alençon.)

42. — 1550. BEAUREPÈRE (Pierre), menuisier, bourgeois d'Alençon, présent à un acte du 19 mai 1550. Il habitait, le 8 juin 1553, La Ferrière-Bouchard (Orne) avec Philippe Duval sa femme. Le 27 juillet 1592, à son second mariage avec Marie Julian, nous le trouvons désigné bourgeois d'Alençon; il signait :

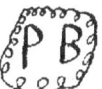

43. — 1550. NEAUPHLE (Jacques DE), menuisier-imagier, témoin dans un acte du 3 juin 1550 concernant François Lerichomme. Le 2 mai 1561, Guillemyne Laïr, sa veuve, accepta « la somme de

« six.vingt livres (120 livres) offertes par celui qui fut cause de la
« mort de son mari » ; elle lui fit également payer « tous les frais
« de justice, amandes, etc., pour le dit hommicide commys. En la
« personne du dit Jacques de Neauphlè. » (Tabell. d'Alençon.)

Il signait :

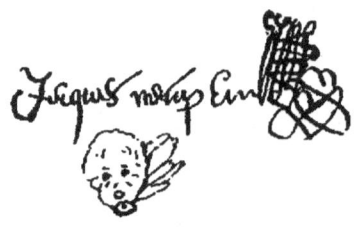

44. — 1552. Cherpentier (Philippe), menuisier, bourgeois d'Alençon, fils de Jehan Cherpentier, acheta, le 26 octobre 1552, de son frère Jehan, demeurant à Mortagne (Orne), une maison située à Alençon sur la rue à la Personne (aujourd'hui rue du Bercail). En 1565, le 27 octobre, il reconnaissait être redevable au trésor de Notre-Dame de « quatre sols de rente ». (Tabell. d'Alençon.)

45. — 1553. Maritourne (Pierre), menuisier, bourgeois d'Alençon, « promit de payer, le 11 octobre 1553, avec Pierre Renoul, « cent trois sols à cause de vendicion de draps de soie faicte par « Guillaume Gerveseaulx, marchand, bourgeois d'Alençon ». (Tabell. d'Alençon.)

46. — 1554. Petit (Mathurin), menuisier, bourgeois d'Alençon, prit comme apprenti, le 21 mai 1554, Pierre Petit, son neveu, de la paroisse de Cherisey, en présence de Robin Champfailly, menuisier.

47. — 1555. Lefaucheux (Houre), menuisier, présent à un acte passé le 25 février 1555, ainsi que Pierre Beaurepère, menuisier.

48. — 1555. Courteille (Jehan), menuisier, bourgeois d'Alençon, vendit « avec le consentement de Tomasse Coustard sa « femme, le 8 septembre 1555, à Léonard Coustard, aussi menui- « sier, la sixième partie de deux pièces de pré ».

49. — 1555. Coustard (Léonard), menuisier, bourgeois d'Alençon, fils de Léonard et de Françoise Julian, et beau-frère de Jehan Courteille, vendit, le 25 août 1556, à François Duperche, « trente « sols de rente ». (Tabell. d'Alençon.)

50. — 1555. Fourmentin (Gilles), menuisier, bourgeois d'Alençon, fils aîné de Jehan Fourmentin, menuisier, et de Mariette Dibon, fit échange le 20 janvier 1555 avec Ramon Piquart et Louis Lemée ses beaux-frères. (Tabell. d'Alençon.)

Il signait :

51. — 1559. Chandellier (Guillaume), menuisier, bourgeois d'Alençon, et Catherine Dufay, sa femme, vendirent à Fiacre Dufay, chirurgien barbier, bourgeois d'Alençon, la cinquième partie d'une maison située près de la porte de Lancrel, à Alençon. (Tabell. d'Alençon.)

52. — 1560. Levillain (François), menuisier, bourgeois d'Alençon, marié à Jehanne Poupart, s'engagea, ainsi que Guillaume Chandellier, menuisier, à faire une « viz de boys en la maison de « Pierre Juglet, époux de Gillon Badouère, le 25 mars 1560 ». (Tabell. d'Alençon.)

53. — 1562. Couldré (André), menuisier, bourgeois d'Alençon, épousa Rauline Petit (c^t du 2 février 1562). Il fut, le 26 juin 1589, adjudicataire de réparations à faire au château d'Alençon ; il s'associa alors avec plusieurs autres menuisiers. Voici l'acte qui nous fait connaître leurs noms :

« Devant les notaires d'Alençon, le 23 septembre 1590, fut présent
« André Couldré, menuisier, bourgeois d'Alençon, adjudicataire
« d'aulcunes réparations du château d'Alençon, plus amplement
« contenues en la lettre de la dite adjudication, du 26 juin 1589,
« à la somme de cent dix escus sol., a reconnu et confesse avoir
« dès le dit temps associé Jehan Renou du dit Alençon, en une
« sixième partie de la dite adjudication à perte et profit d'ycelle,
« laquelle besongne le dit Renou a faite avec le dit Couldré et les
« autres associés qui sont : Gilles Renou, Richard de Mongoubert,
« Isaac Lesimple et François Fouquelin, sur laquelle somme a
« esté seulement reçu du recepveur du domayne, Maistre Robert
« Paulmier, la somme de cent livres tournois, dont le dit Jehan
« Renou a confessé en avoir reçu la sixième partie, de sorte que

« le reste de la dite somme est due par le dit recepveur, le paye-
« ment duquel reste, ils solliciteront, avec tous les autres associés
« pour être départy entreulx également, promettant aussi le dit
« Renou, entrer aux frays qu'il y escommandera faire pour son
« regard, d'autant que la dite besongne a esté faicte par eulx tous
« ensemble suyvant le devis qui en a esté faict. A ce tenu obligez
« corps et biens en présence de Gilles Renou et Guillaume Baisse
« d'Alençon. » (Tabell. d'Alençon.)

André Couldré signait ainsi :

54. — 1562. RABELLIN (Daniel), menuisier, bourgeois d'Alençon, fils de Jehan Rabellin, sieur de Berry, et de Marie Bahuet, épousa, le 22 mars 1562, Perronne Gruel, fille de Guillaume Gruel, aussi menuisier.

Il vendit, le 9 mai 1579, à Henry Rabellin, son frère, « la tierce
« partie de 200 livres données à leur père, par le roy et royne de
« Navarre, et laissée à leur sœur Marguerite, femme de Guillaume
« Gerveseaulx ».

Daniel Rabelin, maitre menuisier juré, bourgeois d'Alençon, fut pris comme arbitre avec « Jacques Cousin, maistre masson, et « Martin Lindé, aussi maistre masson juré de cette ville d'Alen-
« çon », dans un différend survenu entre Pol Richer et Pol Hebert.

Nous relevons sa signature dans un acte du 25 mai 1598.

55. — 1563. GRUDÉ (Thomas), menuisier, bourgeois d'Alençon, reçut des trésoriers de l'église Notre-Dame d'Alençon « douze sols
« pour avoir estouppé les deux bouts de la buche de dessous le
« crucifix, mis des piliers, et angelotz, au grand autel de l'église ».
(Reg. de Notre-Dame de 1563 à 1565, Archives de l'Orne.)

56. — 1565. CHESNEL (Robert), menuisier, bourgeois d'Alençon, fils de Macé Chesnel, menuisier déjà cité, et de Vincente Louvel, épousa Myne Bouju (c' 24 avril 1565).

En 1581, le 13 août, il vendit « la tierce partie d'une maison ».

57. — 1565. GRUEL (Collas, appelé aussi Nicolas), menuisier-imagier, bourgeois d'Alençon, fils aîné de Guillaume Gruel l'aîné, menuisier-imagier, et de Roberde Savigny, désigné, le 6 juin 1565, dans un partage fait avec ses frères et sœurs de la succession de messire Antoine Gruel, prêtre, son oncle.

Il épousa (c' du 27 septembre 1566) Katherine Moutier, et, le 3 juin 1585, il réglait avec elle « plusieurs comptes à cause d'héri« tage ».

La « marque » de Colas Gruel était toujours une tête peu différente de celles que nous donnons ci-dessous.

Les Gruel furent sans interruption menuisiers-sculpteurs, à Alençon, pendant près d'un siècle.

58. — 1565. CHOLLET (Denis), menuisier, bourgeois d'Alençon, reçut des trésoriers de Notre-Dame « quatre livres dix sols pour « avoir faict ung huis à la porte de l'église, et ung talon à l'imaige « de La Cène qui est au grand austel ». (Reg. de Notre-Dame, 1565 à 1567.) Son contrat de mariage avec Marie Gallichet est daté du 30 septembre 1566.

Il fut inhumé le 19 novembre 1587. Voici sa signature :

59. — 1565. PISSOT (Pierre), menuisier-imagier, bourgeois d'Alençon, fils aîné de Guillaume Pissot, menuisier-imagier, et de Perrine Bigot, reçut de Guillaume Fouacier, bourgeois d'Alençon, le 12 mars 1565, « l'amortissement de dix sols de rente en pré« sence de Robin et Jacques Pissot ses curateurs ».

Nous le trouvons marié, le 20 juillet 1577, à Jacquine Collas.

Pierre Pissot, surnommé le *Tyran d'Alençon,* fut entouré dès son jeune âge d'artistes sculpteurs. Les bons conseils qu'il reçut ou put recevoir des Gruel, des Fourmentin, et surtout de son père et de ses oncles, ne tardèrent pas à en faire un artiste renommé. Nous lisons, en effet, dans l'*Histoire de la noble abbaye de Saint-Martin de Sées*[1] : « Le Révérend Père Michel Jodio
« fit faire la contre-table où sont *représentés avec beaucoup*
« *d'artifice la Naissance, la Vie et la Passion de Notre-Sei-*
« *gneur.*

« Pierre Pissot (dit le tiran d'Alençon) et Pierre Hardouyn,
« d'Andely-sur-Seine, firent voir par cet ouvrage qu'ils étaient
« *très-habiles en leur art ;* et François Dionis, assisté de ses deux
« fils Julien et Michel, natifs de la ville de Fresnay au Maine,
« ayant donnés du pinceau une nouvelle beauté à *tant de person-*
« *nages qui y sont représentés,* se firent admirer de ceux qui
« venaient rendre leurs adorations en ce saint temple. »

Ce travail dut être exécuté vers 1580[2]. Michel Jodio fut remplacé à l'abbaye par Andréas Lemoult, en 1586.

En 1587, « Pierre Pissot, menuisier, dit le tirant, reçut quinze
« livres des trésoriers de Notre-Dame pour avoir faict et fourny
« un ange de boys de nouier et icelluy placé et assis au devant du
« crucifix de l'esglise Notre-Dame d'Alençon ». (Reg. de Notre-Dame.)

Son surnom ne lui fut pas donné sans motif. Voici ce qu'un acte du 2 janvier 1572 nous révèle : « Jehan Renou, menuisier, s'est
« en la présence de Gilles Renou, son frère, aussi menuisier, son
« curateur, alloué avec Pierre Pissot aussi menuisier d'Alençon,
« pour un an commençant ce jourd'hui pour servir le dit Pissot
« au dit estat de menuysier au mieulx que possible luy sera. Pour-
« quoi faire, le dit Pissot a promis coucher, nourrir, fournir de
« souliers bien et convenablement selon leur estat et luy donner
« neuf livres ; quatre livres dix sols présentement, et le reste à la
« fin de l'an. En outre le dit Pissot fournira de tous oustils ; et par
« accords, que le dit Pissot ne mènera le dit Renou besoigner

[1] Nous empruntons cette citation à l'*Histoire de la noble abbaye de Saint-Martin de Sées,* manuscrit de Dom Carrouget, mise obligeamment à notre disposition par M. Léon de La Sicotière.

[2] Michel Jodio, abbé de Saint-Martin de Sées en 1580.

« chez Denis Chollet ni aultres menuisiers, bien pourra le dit
« Pissot, mener le dit Renou avec luy aux villaiges chez les gen-
« tilshommes *sans le traiter par violance ni rudesse,* auquel cas
« le dit Jehan se pourra retirer du dit service sans payer intérêts.
« En présence de François Levillain menuisier. » (Tabell.
d'Alençon.)

Les autres menuisiers faisaient volontiers abstraction de son
caractère violent pour ne tenir compte que de son travail reconnu
supérieur. Ils l'employaient pour exécuter les sculptures fines,
telles qu'arabesques, fleurs, personnages, etc., dont les meubles
du seizième siècle étaient ornés.

Notre artiste signait :

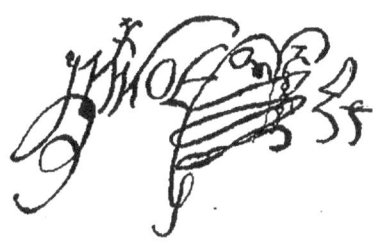

60. — 1565. Mongoubert (Richard de), menuisier, bourgeois
d'Alençon, fils de Dominique de Mongoubert et de Nicolle Maloisel,
« bailla en fief, à Gérard Duval, tailleur, une maison située sur la
« rue de Sarthe ». Il épousa (c du 25 juin 1575) Madelaine Gruel,
fille de Guillaume Gruel, menuisier-imagier, bourgeois d'Alençon,
et de Robine Savigny. De 1587 à 1589, Richard de Mongoubert
reçut des trésoriers de Notre-Dame « six livres pour avoir faict
« et fourny deux sercles ferrés pour servir à porter les corps au
« lieu deschelles (échelles), et soixante sols pour avoir fait et
« fourny une porte neufve à l'entrée de la viz (escalier) par où
« l'on monte aux orgues ». (Reg. de Notre-Dame, Archives de
l'Orne.)

En 1590, il entreprit de faire avec André Couldré les réparations
nécessaires au château d'Alençon. (Voir l'acte au nom de Couldré.)

Il était encore présent à un acte le 12 octobre 1607.

61. — 1566. Renou (Gilles), menuisier, bourgeois d'Alençon,
fils de Robin Renoul, menuisier déjà cité, époux de Marguerite
Guernet (contrat du 23 décembre 1566), répondit de son frère

Jehan qui s'engageait, le 2 janvier 1572, à travailler pendant un an chez Pierre Pissot dit le tyran.

Gilles Renou travailla avec les autres maîtres menuisiers aux réparations du château d'Alençon. Il reçut des trésoriers de l'église Notre-Dame la somme de « quarante sols pour avoir raccoustré la « carrie du poille du sacre, accru icelle et avoir faict deux longues « pièces neufves et quatre longs bras à la porter, faict estoffer « iceulx d'azur et fait faire la ferrure[1] ». (Reg. de Notre-Dame de 1587 à 1589.)

Il signait :

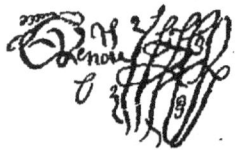

62. — 1572. Renou (Jehan), menuisier, bourgeois d'Alençon, frère du précédent, s'engagea, le 2 janvier 1572, avec Robin Pissot, menuisier-imagier, à travailler avec lui. (Voir au nom de Pissot.) Il épousa, le 5 novembre 1579, Claire Baudore. Nous le trouvons « associé pour une sixième partie avec André Couldré » pour les travaux à faire au château des ducs d'Alençon le 23 sep-

[1] « Ce « poille en velours violet » fut présenté à M. le duc de Montpensier, à son entrée dans la ville d'Alençon, au mois de septembre 1588. Les pages et les laquais du duc s'en emparèrent de force, et pour rentrer en sa possession il fallut verser « dix écus pour le rachepter et le retirer de leurs mains ». Les trésoriers payèrent encore : « dix livres pour despences faictes en la maison de Estienne « Grenet, tavernier, par Messires Jehan et Léonard Heurtault, Robert Langlois, « Jehan Allix, Pierre Jarry, prestres, et Rousée, Pelart, Hardy et son fils et « aultres, après qu'ils eurent osté de force le dit poille aux dits pages et laquais, « et pour leur diner du lendemain chez le dit Grenet compris ung pot de vin « envoyé au sieur Curé; la dicte despence faicte par les dessus qu'aultrement ne « voullaient rendre le dit poille aux trésoriers. » Puis ils payèrent encore : « A « Jehan Lambert, chapellier, pour un chapeau audit Rousée qui s'estoit saisi du « dit poille et ne s'en voulloit dessaisir, vingt-cinq sols. » Enfin les trésoriers payèrent « dix sols à Germaine, pour avoir raccoustré le dit poille qui avoit esté « déchiré en plusieurs endroits en l'ostant de force aux pages et laquais du duc « de Montpensier ». Pour la « bonne entrée » du duc de Montpensier, il fut encore payé « 3 livres pour avoir tendu dans l'esglise les tapisseries du sieur Du « Guey et dix sols pour avoir déterré deux gros pilliers de boys rond, peints et « estoffez qui servirent à faire une arcade hors la barrière de la porte de Sées. » (Registre de Notre-Dame, 1587 à 1589, Archives de l'Orne.)

tembre 1590. Le 10 avril 1593, Jehan Renou, menuisier, vendit à maistre Nicolas de Torcy une couchette à moulures de chêne, pour la somme de 4 livres 10 sols. (Tabell. d'Alençon.)

63. — 1576. DURAND (Jehan), menuisier, demeurant à Alençon, fils de Claude Durand, de Verneuil (Eure), épousa Katherine Legendre. Leur contrat de mariage est du 4 août 1566.

Il signait un acte du 19 mars 1581 :

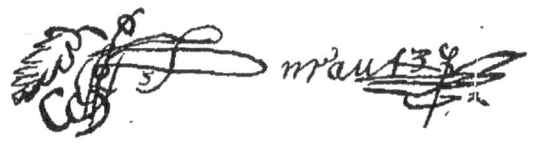

64. — 1576. PISSOT (Briz), menuisier-imagier, fils aîné de Jacques Pissot, menuisier-imagier, et de Catherine de Mongoubert, épousa Blaise Thirault (contrat du 15 novembre 1576).

Le 18 août 1576, sa mère lui abandonna, ainsi qu'à ses autres enfants, ce qui leur revenait de leur père; l'acte concernant l'atelier est ainsi conçu : « Devant les tabellions d'Alençon, le 18 août
« 1576, fut présente Catherine de Mongoubert, veufve de Jacques
« Pissot, pour la bonne amitié qu'elle porte à Briz, Daniel et
« Antoine Pissot ses enfants, désirant les advencer et donner
« moien de gagner leur vie, leur donne de sa bonne volonté la
« moitié par indivis des maisons ouvrouères ou boutiques, courts,
« jardins, le tout assis en cette ville d'Alençon[1]. Item leur donne
« tout le boys du mestier propre à menuiserye, tout ce qui est
« ouvré, encore ronds ou aultrement, et tous les oustils propres
« à l'estat de menuisier sans rien retenir. En présence de Isaac
« Lesimple, menuisier. » Catherine de Mongoubert, sœur de Richard de Mongoubert, menuisier, se remaria à Thierry Hébert; leur contrat est du 25 août 1576, et son mari ratifia la donation faite quelques jours avant; il s'engagea de plus à nourrir Daniel et Antoine Pissot, enfants mineurs de Catherine de Mongoubert et de Jacques Pissot.

Briz Pissot, menuisier, fut élu receveur de la « Maison Dieu d'Alençon » au mois de décembre 1586 et mourut au mois de

[1] Les Pissot demeuraient rue de la Juiverie et rue de Sarthe.

septembre 1587 dans l'exercice de ces dernières fonctions; sa veuve se remaria, le 11 janvier 1588, à Guillaume Blesbois.

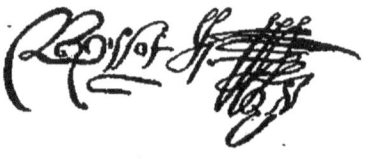

65. — 1576. Pissot (Antoine), frère du précédent, reçut, quoique mineur, sa part de l'atelier de son père, « pour l'aider à « travailler et gagner sa vie ». Il épousa Françoise Laudier, fille de « Maistre François Laudier, s^r de La Fontaine, verdier et pro- « priétaire de la forêt d'Ecouves, de Bois Mallet, etc. ». Leur contrat du 13 décembre 1590 nous montre qu'elle eut 233 écus 20 sols de dot. (Tabell. d'Alençon.)

66. — 1576. Pissot (Daniel), frère du précédent, remplaça Briz Pissot dans la charge de receveur de la « Maison Dieu d'Alençon ». Cette charge ne lui fut guère profitable; c'est ce qu'il appert de l'acte suivant : « Le 16 novembre 1592. A Messieurs les Prési- « dents du Bureau de la Maison Dieu d'Alençon :

« Daniel Pissot vous remontre humblement, comme dès le mois « de décembre 1586, Briz Pissot, son frère ainé, fut élu recep- « veur de la Maison Dieu de cette ville d'Alençon, pour les années « 1587-1588, lequel Pissot seroit décédé au mois de septembre « enssuyvant du dit an 1587, ayant exercé la dite charge neuf « mois seullement; après lequel décès, combien (quoique) la « charge fût personnelle et finie, et que l'on dût avoir procédé à « l'establissement et élection d'un aultre recepveur en son lieu, « de personne capable et expérimentée; toutefois, par l'animosité « d'aucuns, mal affectionnés à l'endroit du dit Daniel, lors jeune « homme, nullement expérimenté en telle charge; pour ce qu'il « estoit devenu héritier en partie du dit Briz son frère, et comme « s'il eust dû, par hérédité, succeder en la dite charge, l'avaient « élu en icelle pour le temps qui restait des dits deux ans; en « laquelle charge il a beaucoup perdu de ses moyens pour avoir « esté contrainct de laisser et quiter du tout, son estat de menuisier « et aultres affaires, pour vacquer continuellement en icelle « charge, de laquelle finalement il a esté pressé rendre compte

« pour le dit temps de deux ans, par l'arrest final duquel compte,
« il luy est deu la somme de vingt et une livres quatorze sols
« troys deniers, mais il demeure redevable du nombre de :
« 522 boisseaulx 2/4 1/2 de Froment; 610 boisseaulx d'Orge;
« 6 boisseaulx 2/4 d'Avoine; et 2 pots de vin. N'ayant osé le dit
« Pissot s'en attacher par procès, avec Pierre Barbier son succes-
« seur, homme processif; et par la négligeance aussi de Martin
« Lemaistre, sergent de la Maison Dieu, le requerant vous prie
« qu'il vous plaise lui advencer les dits grains en considération de
« ce que dessus, et qu'il lui font employer beaucoup de temps et
« faire de grands frais pour le recouvrement d'iceulx; comme
« pour le procès, pour les mynes de Collombiers, qu'il est cons-
« traint de poursuivre contre Baptiste Deniau s[r] de Marigny fer-
« mier général de l'abbaye de Perseigne; lui advencer aux prix
« communs, et terme d'Angevine (15 août), et aultres mois ensuy-
« vant comme il vous fait apparoître par les registres : Le froment
« le meilleur vaulx 16 sous; le commun 12 sous 6 deniers le
« boisseau; l'orge 7 sous; l'avoine 3 sous 9 deniers. — En dimi-
« nuant les 21 livres qui luy estoient dues, en diminution de la
« somme pour les grains, il reste redevable à la Maison Dieu de
« 596 livres 7 sous 8 deniers. Pour se libérer il donne 30 livres
« de rente à la Maison Dieu, à prendre sur Jehan Erard, sieur de
« Houssemaine, et le surplus montant à 276 livres 7 sous 8 de-
« niers, il les mettra aux mains du dit receveur. » (Tabell.
d'Alençon.)

Daniel Pissot, menuisier, avait épousé Marie Hébert, fille de Thierry Hébert.

Il signait :

Daniel Pyssot

Nous n'avons plus trouvé la profession de menuisier, indiquée après les noms des descendants de cette famille Pissot, qui fournit pendant un siècle tant de sculpteurs à Alençon.

67. — 1576. LESIMPLE (Isaac), menuisier, bourgeois d'Alençon, vendit, le 4 janvier 1576, à « Maistre Léonard Farcy quinze sols de rente ». Il travailla avec Couldré aux travaux exécutés au château d'Alençon en 1590.

68. — 1579. LEVILAIN (André), maître menuisier, bourgeois d'Alençon, fils de François Levilain, menuisier déjà cité, et de Jehanne Poupart, épousa (c' du 17 mai 1579) Marie Quellier et, le 15 février 1601, à l'église Réformée d'Alençon, Perrine Gaultier « du pays d'Anjou ». (Tabell. d'Alençon.)

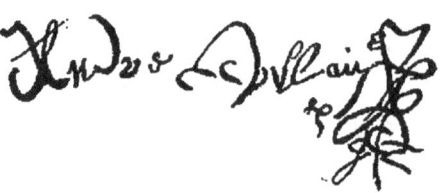

69. — 1581. JANVIER (Jehan), menuisier-imagier de la ville du Mans, reçut des trésoriers de Notre-Dame « soixante-dix sous pour
« ung imaige de saint Nicolas par lui faict et vendu au présent
« comptable, et par lui fait mettre et placer sur l'autel de la cha-
« pelle de Monsieur Saint Nicolas, en la dite église Notre-Dame
« d'Alençon ». (Reg. de Notre-Dame, Archives de l'Orne.)

Les Pillard peintres-verriers et sculpteurs descendaient de Macée Janvier, parente du « dit Jean Janvier ».

70. — 1582. GERVESEAULX (Martin), menuisier, bourgeois d'Alençon, donna à Robert Delatouche, charpentier, « ung escus
« sol. pour vendicion de boys de chesne ». (Tabell. d'Alençon.)

71. — 1584. LAUNAY (Jehan DE), maître menuisier, bourgeois d'Alençon, fils de Jehan, fut présent à un acte du 15 décembre 1584. Il épousa Perrine Radigue. (Tabell. d'Alençon, 3 avril 1584.)

72. — 1584. ROUSSEL (Pierre, dit Orléans), menuisier de la chambre du Roy, époux de Marie Godfroy, vendit le 8 septembre 1584 une pièce de terre située paroisse de Saint-Denis-sur-Sarthon. En 1601, le 25 mars, Marie Godfroy, femme de Pierre Roussel, fit accord de mariage entre sa fille Marthe et Jehan Renou, marchand mercier de la ville de Caen, fils de Giles Renou, maître menuisier, et de Jehanne Gervais. (Giles Renou s'était sans aucun doute remarié, car sa première femme d'après leur contrat s'appelait Marguerite Guernet.) Nous trouvons, le 10 mars 1601, une procuration de Pierre Roussel, dit Orléans, « menuisier de la
« chambre du roy », passée devant Leroy et Beaufort, notaires au Chastelet de Paris, pendant qu'il « faisoit son quartier au service

« de sa majesté ». Cette procuration n'est autre que son consentement au mariage qui devait se célébrer en l'église réformée d'Alençon. (Tabell. d'Alençon.)

Il signait :

73. — 1589. PERRIER (Guillaume), bourgeois d'Alençon, reçut des trésoriers de Notre-Dame en 1589 « cent sous pour deux cases « de boys pour mettre les cierges bénits de Notre-Dame et de « Saint-Léonard d'Alençon, et pour troys bouëtes aux cloches ». (Reg. de Notre-Dame, Archives de l'Orne.) Il épousa Marguerite Birée.

74. — 1590. FOUQUELIN (François), menuisier, bourgeois d'Alençon, associé de Couldré, travailla pour le château d'Alençon le 23 septembre 1590.

75. — 1593. CHOLLET (Christofle), menuisier, bourgeois d'Alençon, acquit, le 14 novembre 1593, de Pierre Gaultier, « troys « escus de rente ». (Tabell. d'Alençon.)

76. — 1600. LYEURAIN (Jehan), menuisier, bourgeois d'Alençon, vendit, le 25 novembre 1600, à Jehan Leroy, « capitaine des « Guides de Monsgr, un arpent de terre ». (Tabell. d'Alençon.)

77. — 1601. PERRIER (Abraham), menuisier, bourgeois d'Alençon, fils de Guillaume Perrier, menuisier d'Alençon, et de Marguerite Birée, épousa Marie Crouezé (contrat du 25 février 1601). (Tabell. d'Alençon.)

78. — 1602. MONGOUBERT (Pierre DE), maître menuisier, bourgeois d'Alençon, fils de Richard de Mongoubert, maître menuisier, et de Madelaine Gruel, épousa, le 11 juin 1602, à l'église réformée d'Alençon, Ester Roussel, fille de Pierre Roussel, menuisier de la chambre du Roy, et de Marie Godefroy. Il reçut, en 1640, des trésoriers de Notre-Dame d'Alençon, « dix sous pour avoir « faict ung petit siège à la chaire du prédicateur ». (Reg. de Notre-Dame.)

79. — 1605. CHERPENTIER (Jean), menuisier, bourgeois d'Alençon, fils de Philippe Cherpentier, menuisier déjà nommé, épousa Hélène Bouvier, « veufve de Maistre Jehan Gillot, tabellion ; ils

« vendirent une rente, le 9 septembre 1605, à Enoc Cherpentier,
« menuisier, bourgeois d'Alençon, frère du vendeur ».

80. — 1606. CHESNEL (François), menuisier, bourgeois d'Alençon, marié à Renée Letard, vendit, le 4 avril 1606, une pièce de terre. Il toucha des trésoriers de Notre-Dame cent dix sous pour divers travaux de son métier pendant les années 1641 à 1643. (Reg. de Notre-Dame.)

81. — 1606. NICOULX (André), menuisier, bourgeois d'Alençon, fils de Jean et d'Olive Pennetier, épousa Anne Lemeusnier (contrat passé le 30 novembre 1606). Il mourut avant le mariage de son fils en 1661.

82. — 1620. RENOU (Pierre), menuisier, marié le 8 février 1620 à Jeanne Serèze, vendit une pièce de terre le 5 avril 1621.

83. — 1624. DELACROIX (Michel), maître menuisier à Alençon, prit comme apprenti, pour deux ans, le 2 décembre 1624, Edmond Couldré, fils de Pierre et de Jeanne Lesimple. (Tabell. d'Alençon.)

84. — 1625. DUFRESNE (Gabriel), menuisier, fils de Léonard Dufresne, maître menuisier, et de Catherine de La Haye « de la « ville d'Argenthan », épousa (contrat du 27 mai 1625) Françoise Roussel, fille de Gilles Roussel et de Thiennette Leconte. — Jean Delahaye, prêtre à Alençon, « oncle du futur, lui donna la somme « de 30 livres pour acheter des outils pour son métier de menui- « sier ».

Gabriel Dufresne signait :

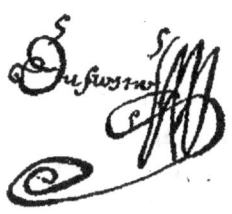

85. — 1627. MONGOUBERT (Michel DE), menuisier, bourgeois d'Alençon, fils de Richard de Mongoubert, maître menuisier, et de Madelaine Gruel, vendit une rente le 29 octobre 1627. (Tabell. d'Alençon.)

86. — 1631. CHERPENTIER (Pol), maître menuisier d'Alençon, reçut le 1ᵉʳ juin 1631 les statuts des maîtres gardes du métier de

menuisier de la ville de Rouen pour remplacer ceux d'Alençon qui avaient été perdus.

87. — 1632. LECONTE (Nicolas), menuisier, natif de la ville d'Orléans, fils de Georges Leconte, menuisier, joueur d'instruments, et de Françoise Adelyne, épousa Marie Freslin (contrat le 23 octobre 1632). (Tabell. d'Alençon.)

88. — 1635. PILLARD (Adrien), maître menuisier, bourgeois d'Alençon, fils de Gilles Pillard, peintre-verrier, et de Marguerite Perou, épousa, le 1er avril 1635, Anne Fagry. Comme maître garde du métier de menuisier, il fit, le 15 mars 1655, l'accord suivant :
« Devant Antoine de La Fournerie, sieur du Plessis Bochard, lieu-
« tenant particulier civil et criminel, sont comparus : Adrien
« Pillard et David Coronel, maistres-gardes du métier de menui-
« sier, ont dit que, par sentence du 10 septembre dernier, ils
« s'étaient mis en quête de faire poser une contre-table avec son
« tableau, dans la chapelle de la Charité, située en l'église Notre-
« Dame d'Alençon, en laquelle autrefois la confrérie Sainte-Croix
« avait été établie ; et le service fait en la dite église, comme il
« appert par les transports et contrats, avec les frères et officiers
« de la Charité, pour obtenir la permission des dits frères. Au
« moyen, que les dits menuisiers feraient à la dite confrérie
« soixante sols de rente, et qu'ils donneraient la dite contre-table
« d'autel et le tableau ; dont contrat passé entre les dits frères et
« les menuisiers. Ce qui fut accepté des uns et des autres. »
Adrien Pillard signait :

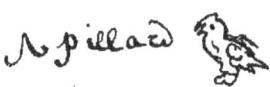

89. — PILLARD (François), fils du précédent, baptisé le 9 avril 1640, devint sculpteur comme son père ; il mourut à Alençon, à l'âge de vingt-deux ans. Son inhumation eut lieu à Alençon le 9 mars 1663.

Les Pillard se sont rendus célèbres à Alençon comme peintres-verriers et comme sculpteurs.

90. — 1637. BADOUILLÉ (Denis), sieur des Gambades, maître menuisier, marié à Marie Chevalier, signa au baptême de sa fille Françoise, le 1er novembre 1637. Nous le trouvons présent à tous

les actes relatifs aux menuisiers jusqu'en 1676. Il fut inhumé à Notre-Dame, le 7 février 1679, à l'âge de quatre-vingt-quatre ans.

91. — 1647. DESPIERRES (Henry), maître menuisier-sculpteur, à Alençon, fils de Pierre Despierres et de Françoise Granger de Damigny (c^{me} d'Alençon), fut reçu maître et obtint, le 15 avril 1647, le droit de travailler et de faire travailler comme le montre l'acte suivant : « Le 15 avril 1647, Henry Despierres, menuisier, « demeurant à Alençon, vend par héritage à la communauté des « menuisiers de cette ville, représentée par Denis Badouillé, Jean « Chesnel, maîtres-gardes du dit mestier, la somme de soixante « sols de rente hypothèque, pour être reçu maistre et avoir le « droit de travailler et faire travailler; de l'advis de Mathurin « Quitel, Adrien Pillard, André Nicoulx, Mathurin Thorin, David « Couronnel, Jean Beaudore, Michel Perrier, Nicolas Leconte, « Jacques Chapron, Pierre Cochet, reconnaissant « les dits « maistres », qu'il est capable de travailler et que le chef-d'œuvre « qu'il a fait, qui est une esquerre assemblée à bois de fil, est bien « et duement faicte. » (Tabell. d'Alençon.) Isaac Despierres, son frère, était aussi sculpteur. Henry Despierres, maître menuisier, sculpteur à Alençon, marié à Barbe Pavard (contrat du 20 février 1648), fut inhumé le 24 janvier 1667. Son fils, Jacques Despierres, maître sculpteur, était fixé à Sées en 1680, le 20 janvier.

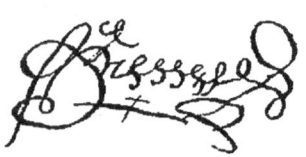

92. — 1647. CHAPRON (Jacques), maître menuisier, fils de Jacques et de Jehanne Mariette, présent à la réception de Henry Despierres, épousa (contrat du 6 juin 1648) Françoise Goumoye.

93. — 1647. BAUDORE (Jean), menuisier, bourgeois d'Alençon, présent à la réception de Henry Despierres, épousa, le 2 décembre 1664, Marie Lefaucheulx, veuve d'Abraham Farcy. (Tabell. d'Alençon.)

94. — 1647. PERRIER (Michel), maître menuisier, présent à la réception de Henry Despierres. Il épousa Marie Judel.

95. — 1647. COURRONNEL (David), maître menuisier, fut présent

à la réception de Henry Despierres et au contrat de mariage de Louis Mallet, sculpteur.

96. — 1653. MALLET (Louis), maître menuisier-sculpteur, demeurant en cette ville d'Alençon, fils de Marin Mallet et de Germaine Cherpentier, de la paroisse de Saint-Remy du Plain (Sarthe), épousa Renée Badouillé, fille de Denis Badouillé, maître menuisier, et de Marie Chevalier. Le contrat fut passé le 6 mars 1653, en présence de Marin Mallet, fils du futur époux, de David Courronnel, maître menuisier d'Alençon. Il reçut des trésoriers de Notre-Dame, le 15 juin 1693, « vingt livres pour avoir faict la « grande porte du côté du Prieuré, et pour avoir fait trois bar- « reaux de balustre de l'autel du chœur de la dite église et un « barreau à la chaire d'icelle ». De 1717 à 1722 « il lui fut payé « 209 livres pour la peinture du tabernacle de la chapelle du « Rosaire et 12 livres pour un cadre du tableau du Rosaire, ainsi « que pour un chassis pour le tableau neuf que l'on fait ».

Le tableau avait été commandé à un peintre de Rouen, et la « contre-table » en bois fut entreprise par un nommé Julien. Est-ce que déjà, au dix-huitième siècle, les artistes alençonnais disparaissaient, ou bien leurs prix étaient-ils trop élevés pour que les commandes leur échappent? Nous croyons que ce fut plutôt ce dernier motif qui fit donner à un peintre de Rouen le tableau du Rosaire, car les dépenses faites pour cette chapelle montèrent à plus de deux mille livres.

Le prénom de Julien n'étant pas donné, il est difficile de savoir s'il était d'Alençon, où plusieurs familles de ce nom habitaient ; il toucha pour son travail la somme de 1,507 livres.

Louis Mallet, menuisier-sculpteur, reçut encore des trésoriers de Notre-Dame la somme de « six livres pour avoir refait le coin « du buffet de l'orgue et autres choses comprises dans sa quittance « du 12 août 1692 ».

97. — 1653. ONFRAY (Pierre), maître menuisier, bourgeois d'Alençon, eut ses lettres de maîtrise le 15 novembre 1653, et en 1680, le 30 décembre, l'acte suivant nous le montre encore choisi pour deux ans avec François Chesnel comme maître garde des chartes du métier de menuisier par « Pierre Robineau, Jean Lan-
« gelier, Louis Mallet, Gallien Meigné, Jean Baudore, Jean et
« Marc Launay, Michel et Abraham Perrier, Thomas Poupery,
« Pierre Périgault, Jacques Chapron, François Levesques, Inno-
« cent Badouillé, Nicolas Fournier, tous maîtres menuisiers ».
Pierre Onfray avait eu comme apprenti André Langelier. (Tabell. d'Alençon.)

98. — 1659. LANGELIER (André), menuisier, fut reçu maître en août 1659 par « Pierre Onfroy, Jacques Chapron, maistres gardes
« du métier de menuisier, assistés de François Espée, Denis
« Badouillé, Mathurin Guilet, Michel Perrier, Jean Chesnel, Adrien
« Pillard, David Couronnel, André Nicoux, Guillaume Lesimple,
« Thomas Clainchant, Guillaume Auger, Louis Mallet (sculpteur),
« Abraham Perrier, Nicolas Leconte, tous, d'une voix unanime,
« ont reconnu que, André Langelier, comme tous les autres
« maîtres, pouvait ouvrir boutique, tenir compagnons et apprentis,
« et faire 60 sous de rente à la corporation ».

99. — 1661. NICOULX (André), maître menuisier, fils d'André Nicoulx, maître menuisier déjà nommé, et d'Anne Lemeusnier, épousa Madelaine Rouyer. Leur contrat du 16 novembre 1661 fut passé en présence de François Lespée, Symon d'Hartust et René Roulland, menuisiers d'Alençon. (Tabell. d'Alençon.)
Il est décédé vers 1663.

100. — 1662. LAUNAY (Marc), menuisier, fils de Fleuri Launay et d'Anne Guibert, épousa Marie Langelier, fabricante de point d'Alençon, le 1er décembre 1662.

101. — 1662. LIGER (Jacques), maître menuisier de la ville de Rouen, fils de Jean Liger et de Marie Donnez de Rouen, épousa Marie Ruel, fille de Jacques Ruel, marchand, et de Marthe Graffin. (Contrat du 12 septembre 1662.)

102. — 1663. POUPERY (Thomas), menuisier, bourgeois d'Alençon, était présent aux réceptions des maîtres menuisiers dès 1653. Sa veuve recevait en 1690 sa part d'un travail exécuté pour l'église Notre-Dame.

103. — 1667. Duvieulx (Gilles), sculpteur-menuisier, « natif « de la paroisse de La Houblonnière, du pays d'Auge », demeurant à Lonray (Orne) depuis environ sept ans, fils de Robert et de Charlotte Caumont, épousa (contrat le 4 février 1672) Louise Despierres, fille de Henry Despierres, aussi sculpteur-menuisier, et de Barbe Pavard. Louise Despierres possédait lors de son mariage la somme de 700 livres qu'elle avait gagnée à faire des « ouvrages de « veslin ».

104. — 1677. Vallée (Jean-Baptiste), sculpteur à Alençon, s'y maria avec Claire Chesné, fille de Robert Chesné et d'Élisabeth Boullemer, le 1er mars 1677.

105. — 1698. Fousset (Jean), maître menuisier, sieur du Mesnil, signait à un acte de vente du 27 décembre 1698, et épousa, le 16 octobre 1707, Catherine Guiltel. Ses deux fils devinrent aussi maîtres menuisiers à Alençon : Nicolas Fousset, sieur du Mesnil, menuisier, épousa, le 11 octobre 1735, Catherine Tison, fabricante de point d'Alençon. Il se remaria, le 10 janvier 1755, à Élisabeth Bonvoust. Son frère, Jacques Fousset, sieur du Mesnil, maître menuisier, épousa (contrat 19 septembre 1742) Suzanne Lefranc, fille de Gilles Lefranc, sculpteur, et de Suzanne Franconnet, de la ville de Bellesme (Orne).

106. — 1684. Sauvalle (Jean), tourneur-menuisier, marié à Renée Manoury, reçut des trésoriers de Notre-Dame, ainsi que François Levesque, Marc Launay, Louis Mallet, Innocent Badouillé, François Prévost, la veuve Poupry, Pierre Lechable, menuisiers et tourneurs, la somme de « 164 livres 6 sols, montant de leurs dix- « neuf quittances pour avoir fait et fourni une grande paire de « presses à mettre les ornements à coulisses, laquelle presse est « placée dans la sacristie, deux liettes à la chapelle du Rosaire, « un biard, une paire d'armoire pour enfermer les chandeliers « dorez ». (Reg. de Notre-Dame, 1684 à 1690.)

107. — 1653. Badouillé (Innocent), maître menuisier, bourgeois d'Alençon, fils d'Étienne Badouillé, peintre, et de Jeanne

Jardin d'Alençon, épousa Marie Crespin. En 1685, sa veuve se remariait à René Vilbastel.

108. — 1698. MALLET (Louis), sculpteur, bourgeois d'Alençon, fils de Louis Mallet, menuisier-sculpteur, et de Renée Badouillé, déjà cités, épousa, le 31 août 1700, Anne Vasnier et, le 26 août 1722, Marie Legendre.

TABLE ALPHABÉTIQUE

DES MENUISIERS CITÉS DANS CE MÉMOIRE

Auger (Guillaume), 98.
Badouillé (Denis), 90, 96, 98.
Badouillé (Innocent), 97, 106, 107.
Barrier (Jehan), 8.
Baudore (Jehan), 91, 93, 97.
Beaurepère (Pierre), 42, 47.
Blondel (Gilles), 12.
Bois-Mallet (Julien), 37.
Bonvoust (Jehan de), 6, 15, 16.
Boullemain (Mathurin), 6, 22.
Bouroche (Pierre), 7.
Buheré (Jehan), 1.
Champfailly (Pierre), 27.
Champfailly (Robin), 10, 11, 46.
Chandelier (Guillaume), 51, 52.
Chapron (Jacques), 91, 92, 97, 98.
Cherpentier (Enoch), 79.
Cherpentier (Jehan), 79.
Cherpentier (Philippe), 44, 79.
Cherpentier (Pol), 86.
Chesnel (François), 80.
Chesnel (Jehan), 6, 17.
Chesnel (Jehan), 91, 98.
Chesnel (Macé), 40.
Chesnel (Robert), 56.
Chevalier (Jehan) 4.

Cholet (Christophle), 75.
Cholet (Denis), 58, 59.
Clainchamp (Thomas), 98.
Cochet (Pierre), 91.
Cornier (Jacques), 19.
Couldré (André), 53.
Couldré (Edmond), 83.
Couronnel (David), 88, 91, 98, 95.
Courteille (Jehan), 48.
Coustard (Léonard), 48, 49.
Delacroix (Michel), 83.
De La Mare (Guérin), 9.
Despierres (Henry), 91, 103.
Despierres (Jacques), 91.
Despierres (Isaac), 91.
Dufresne (Gabriel), 84.
Durant (Jehan), 63.
Duvieulx (Gilles), 103.
Espée (François), 98.
Fortin (Jehan), 9, 10.
Fouquelin (François), 53, 74.
Fourmentin (Gilles), 50.
Fourmentin (Jehan), 33.
Fourmy (Étienne), 6, 28.
Fournier (Nicolas), 97.
Foussel (Jacques), 105.

Fousset (Jehan), 105.
Fousset (Nicolas), 105.
Gerveseaulx (Martin), 70.
Graffard (Jehan), 41.
Grudé (Robert), 31.
Grudé (Thomas), 55.
Gruel (Colas ou Nicolas), 57.
Gruel (Guillaume), l'ainé, 23, 24, 54, 60.
Gruel (Guillaume), le jeune, 29.
Gruel (Robert), 13.
Hartust (Symon d'), 99.
Janvier (Jehan), 69.
Jouenne (Jehan), 2.
Julliotte (Jehan), 23, 24.
Laisné (Mathurin), 30.
Laisné (Pierre), 34.
Langelier (André), 98.
Langelier (Jehan), 97.
Launay (Jehan), 71.
Launay (Jehan), 97.
Launay (Marc), 97, 100, 106.
Lechable (Pierre), 106.
Leconte (Nicolas), 87, 91, 98.
Lefaucheux (Houre), 47.
Lenaing (Collin), 6, 26.
Lerichomme (François), 24, 34.
Leroy (Étienne), 32, 38.
Leroy (Gilles), 14.
Lesimple (Guillaume), 98.
Lesimple (Isaac), 53, 64, 67.
Lesimple (Jacques), 35.
Levesque (François), 97, 106.
Levillain (André), 68.
Levillain (François), 52, 59.
Liger (Jacques), 101.
Loret (Jehan), 18.
Lyeurain (Jehan), 76.
Mallet (Louis), 96, 97, 98, 106.
Marette (Jehan), 2.
Maritourne (Pierre), 45.

Maignié (Gallien), 97.
Mercier (Jacques), 36.
Mercier (Jehan), 36.
Mongoubert (Michel de), 85.
Mongoubert (Pierre de), 78.
Mongoubert (Richard de), 53, 60, 64, 78, 85.
Neaulphle (Guillaume de), 6, 15.
Neaulphle (Jacques de), 43.
Nicoulx (André) père, 81, 91, 98.
Nicoulx (André) fils, 99.
Onfroy (Pierre), 97, 98.
Perrigault (Pierre), 97.
Perrier (Abraham), 77, 97, 98.
Perrier (Guillaume), 73.
Perrier (Michel), 91, 94, 97, 98.
Petit (Mathurin), 46.
Petit (Pierre), 46.
Pillard (Adrien), 88, 91, 98.
Pillard (François), 89.
Pissot (Antoine), 64, 65.
Pissot (Briz), 64.
Pissot (Daniel), 64, 66.
Pissot (Guillaume), 39.
Pissot (Jacques), 32, 37, 64.
Pissot (Pierre), 59, 61.
Pissot (Robin), 6, 15, 16.
Pissot (Robin), 38, 62.
Poupery (Thomas), 97, 102.
Prevost (François), 106.
Prier (Jehan), 3.
Quillel (Mathurin), 91, 98.
Rabellin (Daniel), 24, 54.
Renoul (Gilles), 17, 53, 59, 61, 72.
Renoul (Jehan), 14, 21.
Renoul (Jehan), 53, 59, 62.
Renon (Pierre), 82.
Renoult (Robert ou Robin), 14, 17, 20.

Richard (Jehan), 6, 25.
Robineau (Pierre), 97.
Roulland (René), 99.
Roussel (Pierre), 72, 78.
Sauvalle (Jean), 106.

Séguret (Colas), 39.
Tellier (Guillaume), 5.
Thorin (Mathurin), 91.
Valande (Jehan de), 23.
Vallée (Jean-Baptiste), 104.

Original en couleur
NF Z 43-120-8

www.ingramcontent.com/pod-product-compliance
Lightning Source LLC
Chambersburg PA
CBHW030115230526
45469CB00005B/1655